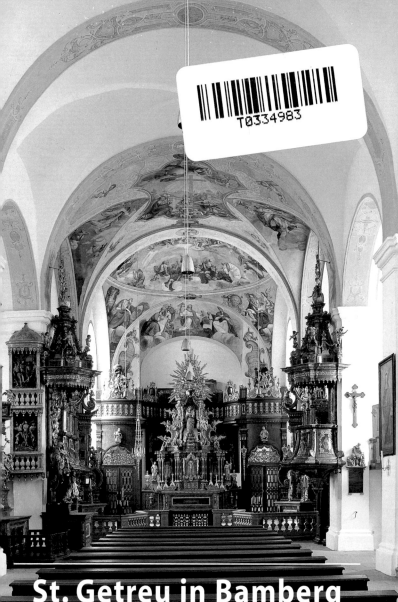

T0334983

# St. Getreu in Bamberg

# Die ehemalige Benediktinerpropsteikirche St. Getreu in Bamberg

von Christine Kippes-Bösche

## Geschichte und Baugeschichte

### Die Gründung des heiligen Otto

Der Bamberger Bischof *Otto I.*, der Heilige (1102–1139), gründete St. Getreu 1123/24 zunächst als Zelle für Klosterfrauen, übergab diese jedoch schon bald dem benachbarten Benediktinerkloster, worauf der Michelsberger Abt *Hermann* die Propstei mit sieben Mönchen besetzte. Bischof Otto I. weihte die zugehörige Kirche noch vor seinem Aufbruch zur ersten Missionsreise nach Pommern am 14. Mai 1124 zu Ehren der hl. Fides. Das Patrozinium der hl. Fides von Agen bezieht sich auf die Abtei Ste. Foy in Conques-en-Rouergue mit den Gebeinen der heiligen Märtyrerin. Damit vertritt die neue Kapelle westlich vor der Stadt eine wichtige Station des Jakobsweges, ebenso wie weitere Bamberger Gründungen Ottos I., die Spitalkirche St. Ägidius unterhalb von St. Michael und die Friedhofskapelle St. Leonhard bei der von Otto I. vollendeten Stiftskirche St. Jakob, dem Bamberger Ersatz für eine Wallfahrt nach Santiago de Compostela. Vorbild war für Otto I. wohl die 1094 geweihte Klosterkirche Ste. Foy in Célestin (Schlettstadt) im Elsass, Keimzelle der Verehrung der Heiligen in Süddeutschland.

### Die Kapellen der hl. Fides und der Gottesmutter

Seit dem späten Mittelalter ist St. Getreu als Doppelheiligtum belegt, mit zwei kleinen, der hl. Fides und Maria geweihten Kirchen. Einem Verfall im Spätmittelalter folgte, wie bei der Mutterabtei St. Michael nach Einführung der Bursfelder Reform 1467, der Wiederaufbau. Als Neubau konsekrierte Weihbischof *Hieronymus von Reitzenstein* am 25. November 1477 die Hauptkirche mit dem Hochaltar der hl. Fides und einem zweiten Altar im Chor. Der Michelsberger Abt *Ulrich Haug* (1475–1483) ließ auch den Propsteibau wieder herstellen und richtete hier für *Johann Sensenschmidt*, den er aus Nürnberg geholt hatte, eine Druckerei für liturgische Bücher ein. Dies machte Bamberg zu einem der frühen Zentren der Buchdruckerkunst. Unter Abt *Andreas Lang* (1483–1502) wurde der Kirchenneubau vollendet und am

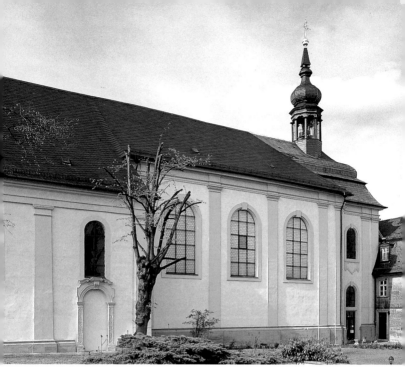

▲ *Südansicht der Kirche*

16. Mai 1490 geweiht. Für den Altar der Marienkapelle wurde wohl um 1486 in der Werkstatt *Ulrich Hubers* die Madonnenfigur geschaffen, die heute als Gnadenbild im Hochaltar steht. Nach den Stadtansichten seit dem späten 15. Jahrhundert lagen die beiden Kapellen versetzt nebeneinander, etwa im Bereich des Presbyteriums der heutigen Kirche und südwestlich vor dieser.

### Die Passionsverehrung

Ein Bamberger Zentrum der Heilig-Grab-Verehrung ist St. Getreu wohl schon seit seiner Gründung – im zweiten Altar des Gründungsbaues deponierte Bischof Otto I. Reliquien vom Grab Christi; St. Fides in Schlettstadt war nach dem Vorbild des Hl. Grabes in Jerusalem erbaut. Mit seinem Ausbau gegen

Ende des 15. Jahrhunderts wurde St. Getreu auch zum Endpunkt eines von *Heinrich Marschalk von Ebneth zu Rauheneck* gestifteten Kreuzweges. Dieser führt mit sechs Stationen von der Kapelle des Elisabethenspitals in der Sandstraße durch die Aufsessgasse und die St. Getreu-Straße zu dem Kalvarienberg, ehemals auf dem Kirchhof, und der Heilig-Grab-Anlage in der Kirche von St. Getreu. Dieser Kreuzweg wurde im Jahr 1500 oder spätestens 1503 vollendet, also noch vor dem des *Adam Krafft* in Nürnberg. Unter den Kreuzweganlagen, die im Zuge der spätmittelalterlichen Jerusalemwallfahrten die Topographie der Heiligen Städten nachbilden sollten, ist in Bamberg die älteste in Deutschland erhalten. Für das späte 16. und 17. Jahrhundert sind neben Baumaßnahmen auch zahlreiche fromme Stiftungen überliefert. Die als Ausdruck der Passionsverehrung 1611–1617 gestifteten großen Tafelbilder der sieben Fälle Christi und die Tafel mit der Anbetung der Heiligen Drei Könige schmücken noch heute die Kirche.

## Der barocke Neubau

Mitte des 17. Jahrhunderts beginnt der Neubau der heute noch bestehenden Kirche. Er übernimmt in der ersten nördlichen Abseite als Heilig-Grab-Kapelle die Grablegung des Marschalkschen Kreuzweges. Das heutige Langhaus, der gotischen Kapelle nach Westen angefügt, war 1652 im Bau. Ihm musste die südwestlich gelegene zweite Kapelle weichen. 1660 wurde dieser Kirchenbau von dem Würzburger Weihbischof *Johann Melchior Söllner* geweiht. Die alte Kapelle als Altarraum wird 1732 abgebrochen und ersetzt durch den Neubau von Presbyterium und Chor unter dem Michelsberger Abt *Anselm Geisendorfer* (1724–1743), der der Propstei ihre heutige Gestalt verleiht. Wie schon zehn Jahre zuvor bei St. Michael ließ Abt Anselm den Chor zweigeschossig mit hoch gelegenem Mönchschor und darunter liegender Sakristei errichten. Die Altarausstattung des neu erbauten Presbyteriums sowie der Heilig-Grab-Kapelle übertrifft in ihren kostbaren Furnieren mit Einlegearbeiten noch die Altäre der Mutterkirche St. Michael. Der Propsteikirche aus Langhaus, Presbyterium und Chor ist östlich auf niedrigerem Niveau der ehemalige Propsteibau als Querriegel vorgelegt mit gestaffelt gegen das Mutterkloster St. Michael und die Stadt gewandter barocker Schaufront. Vor der westlichen Giebelfront des Langhauses ließ Abt Anselm 1738 die Sepultur anbauen und deshalb den Eingang an die Südseite des Langhauses ver-

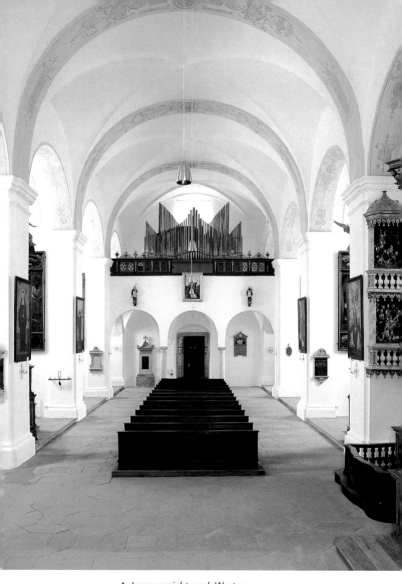

▲ *Innenansicht nach Westen*

legen. Die neu ausgebaute Propstei diente Abt Anselm, der mit seinem Konvent im Streit lag, als Refugium bis zu seinem Weggang 1740.

## Die Säkularisation der Propstei St. Getreu

Die Propstei St. Getreu wurde mit dem Mutterkloster St. Michael am 13. April 1803 aufgehoben. Schon 1804 wurden Kirche, Kirchhof und Propstei der Krankenhauskommission übergeben und die von dem Leiter des allgemeinen Krankenhauses *Dr. Adalbert Friedrich Markus* angeregte Irrenanstalt für Unheilbare und Heilbare als eine der frühesten in Bayern eingerichtet. Als Anstaltskirche behielt St. Getreu zunächst seine Ausstattung, jedoch sollten schon 1806 zugunsten der Irrenanstalt entbehrliche Mobilien aus der Kirche, Gestühl, Beichtstühle, Gemälde und vier Altäre – Maria-Himmelfahrts-Altar, Altar der Geburt Christi, Ottoaltar und Sebastiansaltar – versteigert werden. Die mittlere der drei Glocken, die Salvatorglocke, wurde nach Mühlendorf, die Orgel nach Pinzberg verkauft. Die Kirche und der Friedhof vor der Kirche entwickelten sich im frühen 19. Jahrhundert zu einem beliebten Begräbnisplatz der Bamberger Honoratioren, wovon heute die zahlreichen Epitaphien in der Kirche zeugen. 1836 wurde der Friedhof geschlossen und 1838 aufgelassen. Die Kreuzgruppe mit dem Relief der Beweinung Christi wurde 1873 vom Kirchhof in die Kirche versetzt, die zugehörigen trauernden Frauen 1861 dem Historischen Verein übergeben. Den Kircheneingang von Süden, in der ersten Abseitenkapelle gegenüber der Heilig-Grab-Kapelle, ersetzte ein neuer Eingang von Westen durch die Sepultur. Für die Klinik im ehemaligen Propsteibau wurde anstelle der Sakristei und des darüber liegenden Chores ein neues Treppenhaus eingebaut und zum Presbyterium abgemauert.

Als Hauskapelle der städtischen Nervenklinik hat sich, von einigen Verlusten nach der Säkularisation abgesehen, mit St. Getreu ein seit dem Umbau des 18. Jahrhunderts von Veränderungen kaum berührtes Denkmalensemble erhalten. Die jüngste Sanierung der Kirche begann 1987 mit einer statischen Sicherung. Erst die 2003 abgeschlossene Restaurierung der Ausstattung macht den Reichtum ihrer kunstfertigen Verarbeitung mit vergoldeten Schnitzappliken, Furnieren und Einlegearbeiten aus Messing, Zinn, Perlmutt und verschiedenen Holzarten in Bandel- und Laubwerkformen und die glanzvolle Veredelung ihrer Oberflächen wieder erlebbar. Die reiche Altar-

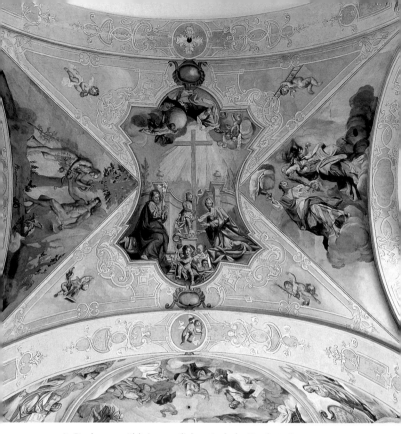

▲ *Deckengemälde im westlichen Joch des Presbyteriums*

ausstattung von 1733/39, das spätgotische Mariengnadenbild, die spätgotischen Passionsreliefs als von der Mutterklosterkirche St. Michael abgelegte Altarteile, Kreuzweg und Votivtafeln der sieben Fälle Christi und andere zum Teil archivalisch belegte fromme Stiftungen sind in dieser Dichte einmalige Zeugnisse der Marien-, Passions- und Dreifaltigkeitsverehrung. Die Trinitätsverehrung spiegelte selbst der Dreiklang der drei 1733 von *Johann Ignaz Höhn* in Bamberg gegossenen Glocken.

# Beschreibung

*Die Ziffern in eckigen Klammern verweisen auf den Grundriss Seite 23*

Die Hügel der Bamberger Bergstadt bilden von Westen zum linken Regnitzarm vorstoßend die Ausläufer des Steigerwaldes. Den nördlichen Bergsporn beherrscht über dem Steilabfall zum Fluss die ehemalige Benediktinerabtei St. Michael und überragt dabei noch den Domberg. Der von hier gegen Westen zum nahen Wald hin ansteigende Bergrücken bildet ein kleines Plateau aus, das die ehemals zum Kloster gehörige Propstei einnimmt. Der Kirche St. Getreu östlich als Querriegel vorgelegt wendet der ehemalige Propsteibau seine barocke Schaufront – überragt von Kirchendach und Dachreiter – zum Mutterkloster und gemeinsam mit diesem zur Stadt.

Die Kirche St. Getreu ist nach Nordnordost ausgerichtet. Die Langhausfronten sowie die jeweils eingezogen anschließenden Bauteile Presbyterium und Chorbau gliedern Pilaster toskanischer Ordnung. Der dreiachsigen Westfront ist die jüngere ehemalige Sepultur, heute der Eingangsraum, als rechteckiger eingeschossiger Anbau mit Mansarddach vorgesetzt.

Im Inneren überdeckt sie ein um 1739/40 reich mit Bandel- und Muschelwerk stuckiertes Muldengewölbe. Das Langhaus präsentiert sich als vierjochige kreuzgratgewölbte Wandpfeilerkirche mit toskanischer Pilastergliederung und tiefen, von Quertonnen überwölbten, Abseiten. Die westliche Empore ist in drei Jochen kreuzgratgewölbt und öffnet sich in Rundbögen über toskanischen Sandsteinsäulen gegen Osten. An das Langhaus schließt eingezogen das lang gestreckte in zwei Jochen überwölbte Presbyterium und abermals mit einer Einziehung der quadratische Chor an. Der ehemals zweigeschossige Chor aus Sakristei und darüber liegendem Psallierchor enthält heute ein Treppenhaus.

Die unter Abt Anselm neu errichteten Bauteile Presbyterium und Chor schmücken die bedeutendsten **Deckengemälde** [1–3] in Bamberg, deren Maler nicht überliefert ist. Ikonographisch verbinden sie apokalyptisches und trinitarisches Gedankengut: Im Chorgewölbe, heute im Treppenhaus, im Scheitel das Auge Gottes mit den vier weltlichen Kardinaltugenden in den Gewölbekappen, östlich Temperantia (Mäßigung), südlich Justitia (Gerechtigkeit), westlich Fortitudo (Stärke) und nördlich Prudentia (Klugheit). In der Nischenwölbung über der Chorempore Fides, die Personifikation des Glau-

*Deckengemälde im östlichen Joch des Presbyteriums
mit der Anbetung des Lammes* ▶

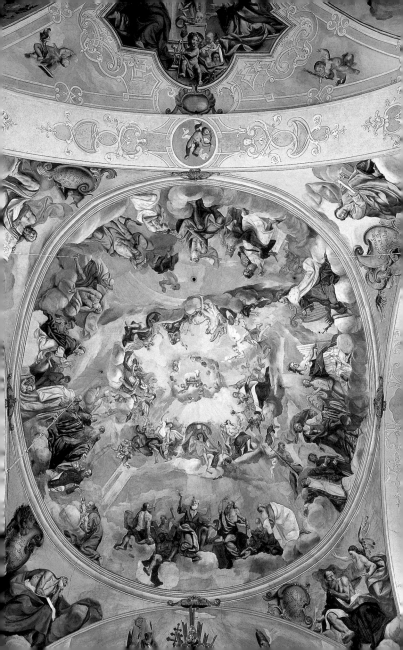

bens, unter der Taube des Hl. Geistes, umgeben von den vier lateinischen Kirchenvätern Ambrosius, Augustinus, Hieronymus und Gregor der Große. Das kuppelartige Gewölbe des Presbyteriums zeigt die Anbetung des apokalyptischen Lammes durch Engel in einem inneren Kreis, Heilige und Gerechte im äußeren Kreis. Den Aposteln im Osten stehen im Westen die Gerechten des Alten Bundes gegenüber und den Ordensheiligen im Norden heilige Märtyrer im Süden. In den Gewölbezwickeln die vier Evangelisten.

Die Tonnenwölbung des westlichen Joches zeigt in einem geschweiften Feld eine allegorische Darstellung des Christkindes, das mit dem Kreuz Tod und Sünde überwindet. Das Jesuskind steht mit Maria und Joseph, die zu seinen Seiten knien, für die irdische und mit Gottvater und der Taube des Heiligen Geistes, die über ihm schweben, für die himmlische Trinität. Auch die Stichkappen verbildlichen die Erlösungstat Christi: Dem Sündenfall nördlich ist südlich Fides, die Personifikation des Glaubens, gegenübergestellt. Sie fängt im Kelch das von dem Lamm Gottes vergossene Blut auf und fällt mit diesem Hinweis auf den Opfertod der Justitia Dei, der göttlichen Gerechtigkeit mit dem Flammenschwert, in den Arm.

## Die Ausstattung der Kirche

### Das Presbyterium

Die einheitliche Ausstattung des Presbyteriums mit der Chorempore, dem Hochaltar, den beiden Seitenaltären und Kredenztischen schufen 1732/33 der Schreiner *Franz Anton Thomas* und der Bildhauer *Veit Graupensberger*. Verkleidung und Aufbau der Altäre bestehen aus Nussbaumfurnier auf Nadelholz mit Hirnholzeinlagen und Marketerie aus Ahorn und Obstholz sowie vergoldeter Lindenholzschnitzerei in Bandel- und Laubwerkformen. Der **Hochaltar** [4] ist am Fries der Rückseite datiert und signiert »17 FAT« (= Franz Anton Thomas) »VGPS« (= Veit GraupensPerger Sculptor) »33«. Das Antependium umgibt eine Rahmung aus besonders feinen und reichen Intarsien. Es ist wendbar und zeigt als Leinwandgemälde das Abendmahl bzw. auf der Rückseite, wie auch an den Seitenaltären, Blumen im chinesischen Stil auf Goldgrund. Der Tabernakelaufbau mit reicher Säulenstellung zeigt in den konkav zurückschwingenden Seitenabschnitten Reliquienschreine und seitlich auf Konsolen Schnitzfiguren der Heiligen Otto und Benedikt. Über dem

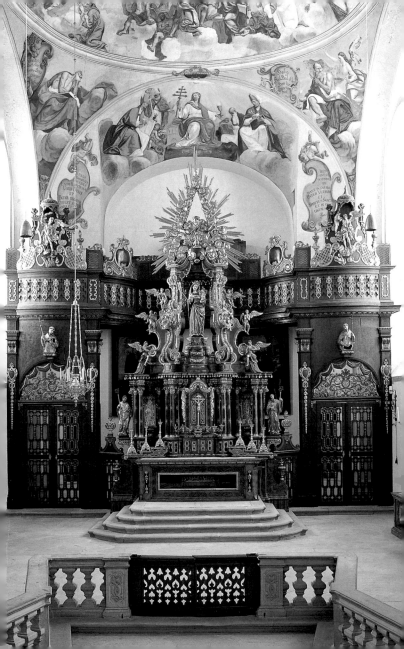

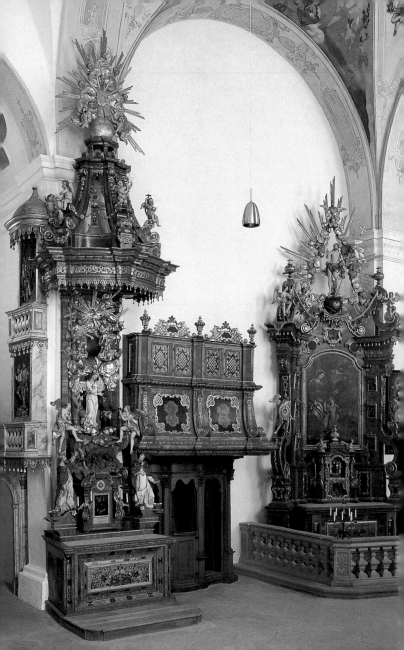

Tabernakel steht unter einem Volutenbaldachin, von Engeln verehrt, das Gnadenbild von St. Getreu, die spätgotische **Muttergottes**. Die Lindenholzfigur wurde wohl um 1486 für den Marienaltar der 1490 geweihten Kapelle in der Werkstatt *Ulrich Hubers* geschaffen, der 1493/94 auch den Hochaltar für St. Michael lieferte. Die auf die Trinitätsverehrung bezogene Dreieckskomposition des Hochaltares gipfelt in der Glorie mit Gottvater über der Weltkugel und der Taube des Hl. Geistes. Seitliche Schranken verbinden den Hochaltar mit den Opfergangtüren der **Chorempore** [5] aus maseriertem Nadelholz, die hinter dem Hochaltar zurückschwingt und dem Schluss des Presbyteriums vorgelegt ist. Über den Scheiteln der Opfergangtüren tragen Konsolen Halbfiguren von Benediktinerheiligen. Auf der Emporenbrüstung darüber befinden sich von Baldachinen bekrönte Aufsätze mit Schnitzfiguren des Erzengels Michael als Bezwinger Luzifers und des Schutzengels als Bewahrer vor dem Laster. An den Seitenwänden stehen **Kredenztische** [6, 7], dem Hochaltar entsprechend furniert, mit den Monogrammen Jesu und Mariae in den Füllungen, unter **Wandmalereien**. Diese zeigen unter Baldachindraperien in ovalen Medaillons nördlich das Gnadenbild von Sta. Maria Maggiore, Maria Schnee, und südlich den hl. Joseph mit dem Jesuskind. Jeweils sieben Holzfiguren der Vierzehn Nothelfer umgeben die Malereien.

Vor der Gurtbogenarkade im westlichen Joch des Presbyteriums stehen die beiden **Seitenaltäre** von Sandsteinbalustraden umgeben. Die Altarverkleidungen sind dem Hochaltar entsprechend in Nussbaum furniert mit Marketerie. Die eingeschwenkten Vorlagen der Altaraufbauten rahmen das Altarblatt und tragen Bildchen aus dem Marienleben. Auf seitlichen Voluten sitzen Engel, die Kartuschen mit den Herzen Jesu und Mariae am linken, mit dem Mond und der Sonne am rechten Seitenaltar tragen. Die Auszüge sind dem Hochaltar entsprechend als dreieckige Glorie mit Gewölk und Putten gestaltet. Die Figuren darin, der Auferstandene nördlich und der Heilige Geist südlich, ergeben mit dem Gottvater im Auszug des Hochaltares wieder die Trinität. Beide Seitenaltäre tragen ältere Altarblätter: Das Altarblatt des **linken Seitenaltars** [8], *Oswald Onghers* zugeschrieben und damit um 1670 zu datieren, zeigt den Hl. Wandel, das von Maria und Joseph begleitete Jesuskind, mit Gottvater und der Taube des Hl. Geistes (die Große und die Kleine Trinität). Auf dem Altar steht in einem Schrein das zweite Gnadenbild der Kirche, das nach seiner wundersamen Errettung aus kaiserlicher Brandschat-

zung 1640 aus Eltmann gestiftete **Vesperbild**. Auf dem Schrein befinden sich Reliquienbüsten der Heiligen Barbara, Ursula und Katharina. Das Altarblatt des **rechten Seitenaltares** [9], wohl um 1700 gemalt, zeigt die Heiligen Joachim und Anna, die verehrend das Marienkind empfangen. Es wird von Engeln aus dem Himmel, in dem die Trinität erscheint, herniedergebracht (Immaculata Conceptio). Ein Schrein birgt ein 1615 gestiftetes und im 19. Jahrhundert erneuertes Jesuskind; auf dem Schrein Reliquienbüsten der Heiligen Drei Könige Balthasar, Melchior und Kaspar.

Um 1739, etwas später als die Ausstattung im Presbyterium und noch kurz vor dem Weggang Abt Anselms, schuf Franz Anton Thomas noch die **Kanzel** [10] und zwei weitere Altäre für den Kirchenneubau. Unter der Chorbogenarkade, am Übergang zum Langhaus, steht südlich die Kanzel mit Nussbaumfurnier, Schnitzdekor aus vergoldetem Bandelwerk und den Relieffiguren der Heiligen Bonifatius und Kilian am Kanzelkorb. Auf dem Schalldeckel halten Putten ein Buch und die Passionswerkzeuge Lanze, Schwamm und Leiter. Die dreieckige Glorie der Bekrönung zeigt das Auge Gottes über der Weltkugel. Gegen Osten ist ein dreiteiliger geschwungener Beichtstuhl mit aufgesetztem Oratorium angebaut. Im Oratorium endete ehemals der Außenaufgang zur Kanzel. 1871 wurde er geschlossen und stattdessen eine Treppe in der östlichen Langhauskapelle eingefügt.

Das Gegenstück zur Kanzel bildet nördlich der **Trinitarieraltar** [11], symmetrisch gestaltet mit dem Schalldeckel der Kanzel entsprechendem Baldachin und nach Osten angesetztem Beichtstuhl und Oratorium. Der Trinitarieraltar entstand als Bruderschaftsaltar der Trinitätsbruderschaft, die Abt Anselm 1739 mit Genehmigung des Fürstbischofs *Friedrich Karl von Schönborn* in St. Getreu einführte. Den Platz eines Altarblattes nimmt die Schnitzdarstellung der Berufungsvision des hl. Johannes von Matha ein: Einen Engel mit dem blau-roten Kreuz des Trinitarierordens, der seine Hände schützend über einen Gefangenen und einen Negersklaven hält. Über ihm erscheinen im Gewölk mit der Weltkugel Gottvater, Christus und das Auge Gottes als Symbol der Dreifaltigkeit. Zu Füßen des Engels trinkt ein Hirsch aus einer Quelle, gemeinsame Vision der Heiligen Johannes von Matha und Felix von Valois und zugleich Hinweis auf das Gründungskloster des Ordens von der heiligsten Dreifaltigkeit zur Befreiung der gefangenen Christen, Cerfroid. Zuseiten des Tabernakels wieder Johannes von Matha und Felix von Valois,

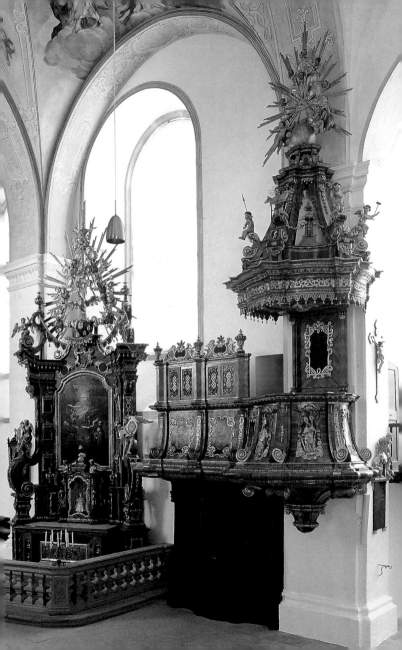

die Gründer des 1198 bestätigten Ordens, der während der Kreuzzüge gefangene Christen freikaufen sollte. Das Nussbaumfurnier der Altarverkleidung und des Tabernakels zeichnet sich durch reiche Zinneinlagen in Bandel- und Laubwerkformen aus.

## Das Langhaus

Im Langhaus ist der ursprüngliche Zugang von Süden in der östlichen Abseitenkapelle seit dem 19. Jahrhundert zugesetzt. Davor steht die goldgefasste **Statue des hl. Wolfgang** [12] aus dem 2. Viertel des 18. Jahrhunderts, die zu dem 1870/76 abgebrochenen Hochaltar von St. Jakob gehörte. An der Ostwand hängt ein Ölgemälde aus dem 17. Jahrhundert, das *Veit Kunrath* zugeschrieben und vielleicht aus dem Mutterkloster St. Michael übernommen ist: aus der Gestalt des hl. Benedikt wächst der **Baum des Benediktinerordens**, der die Blüten seiner Leistungen zeigt. Gegenüber an der Westwand hängt das erste große Tafelbild aus der Folge der **Sieben Fälle Christi**, sechs weitere schmücken die vier westlich anschließenden Abseitenkapellen.

Dem ehemaligen Eingang gegenüber ist die nördliche Abseite als **Heilig-Grab-Kapelle** ausgestaltet. 1738/39 schuf Franz Anton Thomas den **Kreuzaltar** [14] vor der Heilig-Grab-Kapelle. Auf Voluten sitzende Engel mit Leidenswerkzeugen flankieren das Altarblatt, das den Gekreuzigten mit Maria Magdalena zeigt, wohl von *Johann Jakob Scheubel d. Ä.* Es ist abnehmbar, dahinter erscheinen in einem Bühnengehäuse drei marmorierte Kulissen, ein Heiliges Grab für die Osterliturgie. Opfergangtüren verbinden den Altar mit den Seitenwänden der Kapelle, hier wie auch an der Außenwand rahmen loggienartige Architekturen mit Balustraden und Baldachinen acht **Passionsreliefs** [15]: an der Außenwand links oben Ecce Homo, unten Christus begegnet den Frauen, rechts oben die Verspottung Christi, unten die Handwaschung des Pilatus; unter dem Scheidbogen, zuseiten des Kreuzaltares, links oben Christus am Ölberg, unten die Gefangennahme Christi, rechts oben Christus vor dem Hohenpriester Annas, unten die Geißelung.

Diese farbig und golden gefassten Lindenholzreliefs schuf *Ulrich Huber* 1493/94 nach den Kupferstichen *Martin Schongauers* für die Flügel des Hochaltares von St. Michael. Spätestens mit der barocken Umgestaltung der Klosterkirche ab 1725 wurde der Hochaltar abgebrochen und die Flügelreliefs zur Neuausstattung von St. Getreu abgegeben. Wie ein Auszug des Kreuzaltares

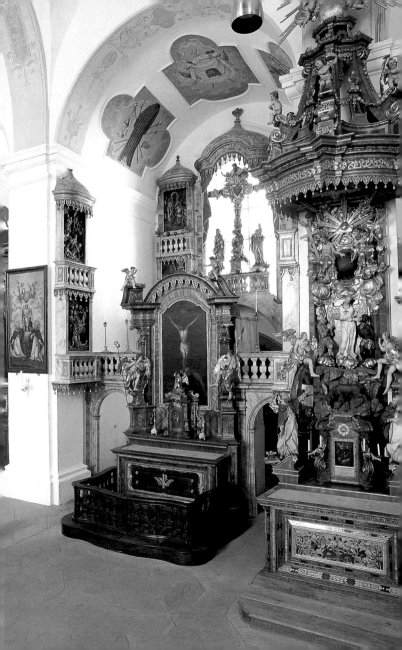

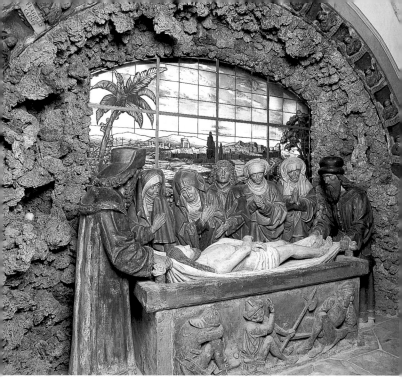

▲ *Grablegung Christi, Bamberg vor 1503*

wirkt eine Kreuzgruppe mit Fünfwundenkreuz auf der Empore vor dem Kapellenfenster. Die Heilig-Grab-Kapelle birgt vor der Außenwand die **Grablegungsgruppe** [16] als letzte Station des Kreuzweges, zu dessen Abschluss Heinrich Marschalk am 7. Januar 1503 eine Messe auf den neuen Altar bei dem Grab Christi stiftete.

Die lebensgroßen Figuren aus Sandstein tragen ältere Fassungen unter einem Ölfarbenanstrich des 19. Jahrhunderts. Den Leichnam Christi senken die Heiligen Nikodemus und Joseph von Arimathäa mithilfe des Leichentuches in den Sarkophag. Dahinter stehen Maria, Johannes der Evangelist und drei weitere trauernde Frauen. An der Vorderseite des Sarkophags sind im Relief drei schlafende Wächter dargestellt. Der rahmende Bogen trägt

Engel mit Leidenswerkzeugen und im Scheitel die Halbfiguren des segnenden Gottvaters. Die aus der Achse versetzte Bogennische wurde mit ihrem Mauerwerk vom Vorgängerbau übernommen. Das Bogenfeld hinter dem Heiligen Grab füllt ein 1898/99 von der Firma Schmitt und Postek gefertigtes Glasfenster, eine biblische Landschaft mit Blick auf Jerusalem und Golgatha in Buntglasmalerei.

Die beiden Altäre in den nach Westen folgenden Abseitenkapellen wurden um 1720 errichtet. Südlich der **Dreifaltigkeitsaltar** [17] von 1719 mit dem von einem älteren Altar übernommenen Altarblatt der Trinität der zweiten Hälfte des 17. Jahrhunderts. Zwischen den flankierenden Säulen stehen Schnitzfiguren der Kirchenväter Gregor und Augustinus.

In der zweiten nördlichen Abseite steht der **Fidesaltar** [18]. Das Altarblatt des frühen 17. Jahrhunderts zeigt das Martyrium der hl. Fides. Seitlich Schnitzfiguren der Heiligen Gertrud von Helfta und Mechthild von Hackeborn.

In der dritten südlichen Abseitenkapelle steht vor der Außenwand seit 1873 die **Kreuzgruppe** [19], die im Jahr 1500 auf dem Friedhof von St. Getreu als Teil des Kreuzweges des Heinrich Marschalk errichtet worden war. Dem Kreuz Christi sind Maria und Johannes zugeordnet, seitlich stehen auf niedrigeren Sockeln die Kreuze mit den beiden Schächern. Das Relief der **Beweinung Christi** am Sockel unter dem Kreuz Christi bildet zugleich die siebte Station des Kreuzweges. In der gegenüberliegenden nördlichen Kapelle sind seit 2003 die drei lebensgroßen Sandsteinfiguren **trauernder Frauen** [20] aufgestellt, die ehemals mit der Kreuzgruppe auf dem Friedhof standen.

In der letzten nördlichen Abseitenkapelle steht der **Altar des hl. Oswald** [21] mit einem kleinen Retabel von 1611. Er stammt wohl aus der ehemaligen Torkapelle St. Oswald von St. Michael und zeigt im Schrein eine gemalte Darstellung des hl. Oswald. Die sockelartige Predella ist mit Halbfiguren der Muttergottes und der Heiligen Katharina und Barbara bemalt, sowie dem Wappen des Klosters Michelsberg, der Jahreszahl 1611 und den Initialen »IA« (= Johannes V. Müller Abbas). Der Unterbau des Schreines ist bemalt mit einer Darstellung der Nachfolge Christi »Also geht man in Himel«: dem Kreuz tragenden Christus folgt eine Kreuze tragende Volksmenge, der kirchliche und weltliche Fürsten vorangehen. Über dem Altar hängt ein Ölgemälde des **hl. Sebastian** [22], von *Johannes Selpelius* (links unten signiert) gegen Mitte des 17. Jahrhunderts gemalt.

Der **Benediktusaltar** [23] in der letzten südlichen Abseitenkapelle wurde 1654 für einen anderen Platz – vielleicht als Ottoaltar für St. Michael – geschaffen und erst später, um 1721, an den gegenwärtigen Standort übertragen und dafür das neue Altarblatt von *Sebastian Urlaub* angeschafft: Der verklärte hl. Otto mit den Heiligen Benedikt und Scholastika, Heinrich und Kunigunde, rechts unten bezeichnet »Georg Sebastian Vrlaub pinxit«. Gegenüber an der Ostwand hängt das 1614 von *Hans Georg Rodler* (bezeichnet links oben) gemalte Tafelbild der **Anbetung der Heiligen Drei Könige** [24]. Ein Schriftband mit Wappen und lateinischer Inschrift weist die Tafel als Stiftung des Laurentius Hüls zum Gedenken an seinen Vater Achatius aus.

Auf die Seitenwände von fünf Kapellen verteilt ist die Folge von sieben Votivtafeln mit den **Sieben Fällen Christi**, die dem Bamberger Hofmaler *Veit Kunrath* zugeschrieben werden und von 1611 bis 1617 durch bedeutende Persönlichkeiten in die Kirche St. Getreu gestiftet wurden: 1. **Christi Fall vor Annas** [25], gestiftet 1614 von Fürstbischof *Johann Gottfried von Aschhausen*, an der Westwand der östlichen Kapelle der Südseite. – 2. **Christi Fall vor Kaiphas** [26], gestiftet 1611 von dem Fiskal des Domkapitels *Dr. Leonhart Geudenstein* und seiner Frau *Ursula*, an der Westwand der zweiten Kapelle von Osten der Nordseite. – 3. **Die Verurteilung Christi mit Stabbrechung** [27], gestiftet 1614 von dem Domscholaster *Georg von Neustetter*, genannt Stürmer, an der Ostwand der dritten südlichen Kapelle. – 4. **Die Geißelung Christi** [28], gestiftet von Weihbischof *Friedrich Förner*, an der Westwand der dritten nördlichen Kapelle. – 5. **Christi Fall bei der Kreuztragung** [29], gestiftet 1615 von Domherr *Ferdinand von Freyberg*, an der Westwand der dritten südlichen Kapelle. – 6. **Christi Niederwurf aufs Kreuz bei der Entkleidung** [30], gestiftet um 1616 von *Wolfgang Heinrich von Redwitz*, Domherr zu Bamberg und Würzburg, Propst zu St. Gangolf, an der Westwand der zweiten südlichen Abseite. – 7. **Die Kreuzaufrichtung** [31], gestiftet 1617 von *Wolfgang Heinrich von Redwitz* an der Ostwand der dritten nördlichen Kapelle. Die Kreuzwegandacht mit den sieben Fällen Christi entspricht den Stationen der spätgotischen Kreuzwege, die gegen Ende des 15. Jahrhunderts als topographische Übertragung der Heiligen Stätten entstanden und deren Typ in Bamberg auch die Stiftung des Heinrich Marschalk von Ebneth zu Rauheneck vertritt. Die Tafeln sind einheitlich aufgebaut, Rahmenleisten verbinden jeweils Einzeltafeln in neun Feldern: Das große Hauptfeld mit der

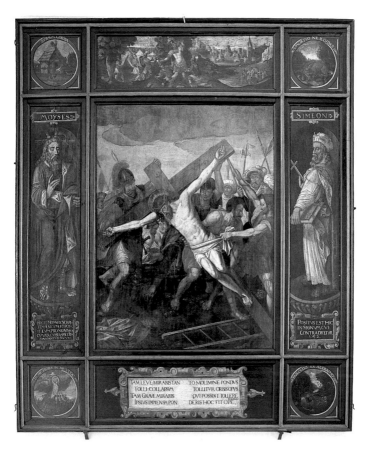

▲ *Kreuzaufrichtung, 1617, wohl Veit Kunrath*

Darstellung eines Falles Christi, je zwei schmale Seitenfelder mit Propheten und Rollwerktafeln mit den zugehörigen Sprüchen in Latein, je ein Sockelfeld mit den Stifterwappen und einer Rollwerktafel mit zwei lateinischen Distichen, je ein Oberfeld mit einer antetypischen Darstellung aus dem alten Testament und je vier Eckfelder mit Emblemmedaillons. Die Hauptdarstellun-

gen mit den sieben Fällen Christi gehen über die Kupferstichfolge *Johann Sadelers d. Ä.* von 1589 auf eine Bildfolge am Hausaltar der Herzogin *Renata von Lothringen*, Gemahlin von Herzog *Wilhelm V.*, dem Frommen, von Bayern zurück, dessen bis auf das Mittelbild verlorene Malereien auf Kupfer *Christoph Schwarz* 1580 nach einem Entwurf von *Friedrich Sustris* ausgeführt hat. Die Unterschriften sind den Stichen Sadelers entnommen.

## Literatur

Weber, H.: Die ehemalige Benedictiner-Propstei St. Getreu in Bamberg. In: Kalender für katholische Christen 45 (1885), S. 69–92, Neudruck Bamberg 1979 (= Weihnachtsgabe des Remeiskreises Bamberg 1979). – Schuster, A.: Ein Kirchhof für Honoratioren. In: Alt-Bamberg 9 (1907), S. 45–51. – Bott, A.: Die städtische Heil- und Pflegeanstalt St. Getreu zu Bamberg. In: Deutsche Heil- und Pflegeanstalten für psychisch Kranke in Wort und Bild Bd. 1, Halle /Saale 1910, S. 86–90. – Pfau, L.: Die Kirche zu St. Getreu. In: Alt-Franken 5 (1927), S. 97–101, 108f. – Mayer, H.: Bamberg als Kunststadt, Bamberg 1955, S. 186–196. – Geissler, H.: Unbekannte Entwürfe von Friedrich Sustris. In: Kunstgeschichtliche Studien für Kurt Bauch zum 70. Geburtstag, München/Berlin 1967, S. 151–160. – Engel, N.: Heilig-Grab-Verehrung in Bamberg. In: 107. Bericht des Historischen Vereins Bamberg (1971), S. 27–320, hier S. 284–288. – Baumgärtel-Fleischmann, R.: Die Passionsreliefs von St. Getreu in Bamberg, Bamberg 1996 (= Veröffentlichungen des Diözesanmuseums Bamberg 8). – Dehio, Georg: Handbuch der deutschen Kunstdenkmäler. Bayern I, Franken, bearbeitet von T. Breuer u. a., München/Berlin 1999, S. 18–21. – Breuer, T. und C. Kippes-Bösche: Die ehemalige Benediktinerpropstei St. Getreu. In: Breuer, T., C. Kippes-Bösche und P. Ruderich: Stadt Bamberg – Immunitäten der Bergstadt 4: Michaelsberg und Abtsberg, München/Berlin und Bamberg 2009 (= KDB Oberfranken 3/4).

**St. Getreu in Bamberg**
Bundesland Bayern
St. Getreu-Straße 16
96049 Bamberg

Aufnahmen: Uwe Gaasch, Bamberg. – Grundriss: Tillman Kohnert, Bamberg. Druck: F&W Mediencenter, Kienberg

Titelbild: *Innenansicht nach Osten*
Rückseite: *Gnadenbild von St. Getreu, Madonna, um 1486, wohl Ulrich Huber*

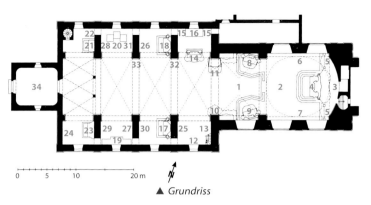

▲ *Grundriss*

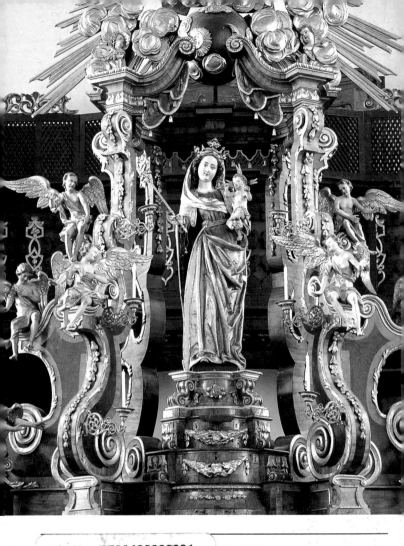

ISBN 9783422022331

NR. 622

... e 2009 · ISBN 978-3-422-02233-1

... lag GmbH Berlin München

... e 90e · 80636 München

... r.de